高考素描人像初习

GAOKAO SUMIAO RENXIANG CHUXI

姚浩刚 著

广西美术出版社

姚浩刚，1970年出生，广西合浦人。1995年毕业于广西艺术学院美术系版画专业，同年留校任教。现为广西艺术学院美术学院讲师，中国美术家协会会员。担任版画专业的基础及创作课程的教学工作，积累了丰富的素描教学经验。作品参加的主要展览：第八届、第九届、第十届全国美术作品展览；第十二届、第十三届、第十六届、第十七届全国版画作品展览。

前言

近年来，几乎所有的高等美术、艺术院校的入学的专业基础测试都设有素描科目。特别是人物头像写生的测试，已成为考生入学考试的主要内容。

随着学习绘画的学生越来越多，出版的素描教学书籍也越来越多。但从目前出版的大量素描书来看，质量好的书不多。这里特别推荐广西艺术学院年轻讲师姚浩刚著写的《高考素描人像初习》一书。姚浩刚讲师研究人物头像素描已有数十年的实践，并积累了丰富的素描教学经验，他对素描头像写生有着自己独到的观察方法和表现手段，还画了大量的素描头像作品。《高考素描人像初习》详细地阐述了素描头像写生的基本原理和个人长期积累的作画经验，并由浅入深、由表及里地介绍了人物头像素描写生的具体步骤和各种表现方法，还精选了部分经典作品，以供欣赏、临摹和研究。特别是书中反复地强调了整体观察、科学理解和艺术表现的相互关系，使初学者通过学习快速掌握正确的素描方法。这里强调正确是因为许多学习素描的学生不愿认认真真研究人物头像的基本造型和写生的基本步骤，只看重局部的技法运用和表面的明暗变化。不是主动地运用素描的知识去表现对象，而是被动地去模仿对象。因此，严格按《高考素描人像初习》书中的步骤与方法进行素描训练一定会让你早日踏进艺术的殿堂。

雷务武

2006 年 3 月 10 日

目录

素描作为一种简便、直接的绘画表现形式显现出其独特的艺术魅力。它既是初学者的造型基础训练手段，又是艺术家记录、表现感受的艺术形式。在长期的发展过程中，使这种简洁、单纯、凝练的语言形式得以不断地升华。艺术家在艺术实践中，由艺术家的个性特征与独特的艺术感受而使素描语言的丰富性犹如浩瀚的海洋。本书以人物头像为参照，旨在使初习素描者从中体会些学习素描的基本要领。如了解素描的基本知识点：比例、透视、体积及结构特征分析、骨骼及肌肉解剖的认识和理解、空间的表现、光线与明暗的关系、质感的表现等，以及如何培养初学者形成正确、良好的观察习惯；在作画过程中明确每一步骤的目的和任务，使作画时保持思路清晰；体会用笔技巧与表现感受的关系；同时掌握自我分析画面毛病和解决问题的能力。本书就以上各要点展开阐述和探讨。当然，任何一本技法书都不能代替画室中的真正绘画体验，习画者需在大量的练习中来体会这种作画状态。米开朗基罗说过："人们用脑绘画而不是手。"物象通过眼睛反映到我们脑中，大脑对这种视觉感受作出相应的表现形式处理的设想，通过手得以实现。此话阐述了作画时对眼、脑、手之间高度统一、协调的关系。

图1

一．素描头像的基本知识点

1．头部的比例关系

①总体长与宽的比例关系

总体长与宽的比例关系决定了头部的基本外部形态特征，显现了头部总体的视觉印象，如我们通常所说的长脸或方脸等。在作画前，应就对象作多角度的观察分析，有一个总体的感性认识。

②对"三停五眼"及两条"等分线"的认识

所谓"三停"是指纵向的观察脸部存在大致相等的三个部分，即：从发际到眉弓的距离、从眉弓到鼻底的距离、从鼻底到下巴底的距离。

"五眼"指的是正面观察头部时，脸的宽度大致相当于五个眼睛的宽度；两个内眼角之间的距离为一个眼睛的宽度；外眼角至外轮廓边缘的距离为半个眼睛的宽度。两条"等分线"其一指的是上眼皮的连线基本把头部的总长度分为两等份；另一"等分线"指嘴缝线处于鼻底到下巴底的中央位置。

③五官与头部及五官之间的比例

五官在整个头部所占的比例分量以及五官之间的比例关系体现了对象的个性特征，观察时需认真加以比较。

2．体积与结构分析

体积感是初学者需要首先培养起来的一个形体概念，这有助于绘画者整体地观察和把握对象的体积关系，而对头部的结构分析能使我们更好地理解形体的体积关系。

①头部的几大组块分析及其榫接关系

A．呈球体状的脑颅；

B．前额呈方形，顶部进入头盖骨；

C．颧骨为方体；

D．上颚为直立圆柱形状；

图2

E．下颌为三角形。（详见图1）

②通过对以上头部结构的分析有助于理解头部的几大体块的形态和体积感及几大组块间的榫接关系。

3．头骨的构造及头部肌肉解剖

画好头像写生要求对头部结构有全面透彻的理解，而骨骼与肌肉的解剖构造是头部结构的决定因素。解剖构造是实实在在、稳固不变的，只有深入的理解才能使你不会因光影的变化而对物象捉摸不定。

①头骨的构造

我们可把头骨理解为一个立方体，即由顶面、底面、两个侧面、前面和后面六个面组成。头部有22块骨头：头盖骨有8块、面部有14块。头盖骨的前面是额骨，前额从鼻子根部延伸到头顶和两侧的颞骨，额骨与颞骨犹如两个半球相套在一起。前额延伸下来是鼻骨和上颌骨，上颌骨连着颧骨，颧骨和颧骨弓形成方体包围着额骨和颞骨。这几组骨骼是联结在一起，固定不动的，形成了头骨的上半部分。下半部分是下颌骨，形状像马蹄铁，说话和咀嚼时是活动的。（详见图2）

②头部肌肉解剖

头部的肌肉主要功能是张开和闭合眼睛和嘴，然而它们同时也控制脸部的表情。我们要分析肌肉与头颅的框架结构以及与头部和脸部外观的联系，肌肉和脂肪只在脸部填入骨骼框架，并确定头颅的轮廓。如头部侧面的颧骨弓上侧太阳穴处的颞肌，以及下侧颚部的嚼肌，分别填入凹陷处，它们主要功能是张合下颚，在咬紧牙关时，嚼肌形成硬结。

眼睛是个球体，外部覆盖着环形肌肉（眼轮匝肌）与头盖骨相连，形成上下眼睑。口轮匝肌覆盖了牙齿并形成了嘴唇，几束小肌肉从口轮匝肌发散出去，并将其直接与脸部骨骼连在一起。连接颊骨的颧肌将嘴角向上拉，也使脸颊上的脂肪组织鼓起，使我们呈现微笑的状态。而从嘴向下颚骨发散的肌肉（三角肌、下唇方肌和颚肌）将嘴角向下拉时，我们则表现为一副不高兴的模样。较薄的头盖肌在头盖上展开，这组肌肉可提升、降低或倾斜眉毛，并形成鼻子的皱纹及皱起的额头。

因此我们不仅要了解头部肌肉的位置分布及形状对头部轮廓的影响，同时要分析它们是如何控制我们脸部的表情。（详见图3）

4．透视和空间感的初步理解

透视是一种用来在二维表面展现三维物体及其深度关系的技巧。空间感指的是在二维平面内运用视觉错觉的原理使物体产生三维立体感和深远感。

①透视对比例的影响

透视有个最基本的法则是"近大远小"。因此，由于视点与视角的变化，而使头部原有的所谓"基本比例"产生变化，如在3/4侧面观察头部时，对象靠近绘画者那只眼睛就会比另一只眼睛显得要大一些。视点的变化也引起比例的变化，如仰视观察对象时，头部的"三停五眼"的比例产生相应的视觉上的变化，会使对象的下颌显得较长，

图3

而额部显得较短。这种因透视而引起比例变化的原理有助于我们更准确地观察和表现对象。

②透视和空间感的关系

其实两者均是在二维的平面中营造三维物体的深度关系，两者是相辅相成的，不能割裂。透视是一种观察和表现的技巧，而空间感更多的指画面传达予观者的感受，也是绘画者在观察和表现时所应具有的一种意识或概念。只有正确掌握透视技巧才能使空间感有准确的表达。

5. 光线与明暗

明暗关系的变化是由光线的影响决定的，两者密不可分。

①几种常见的光线效果

A. 顺光（平光），这种光线使头部的明暗对比柔和，层次变化微妙、丰富。

B. 侧光、正侧光，侧光使头部产生大面积的暗部和亮部，明暗关系明确，对比强烈，结构明确清晰，五官突出。正侧光则是通常所说的阴阳脸，有一半脸隐在阴影中。

C. 顶光，这种光线使明暗对比的强度逐渐由额头向下巴方向减弱。

D. 底光，正好与顶光相反，明暗对比的强度由下巴向头顶减弱。

E. 逆光，此类光线使脸部笼罩在大面积的阴影中，五官及各部分均处于明暗对比弱的状态。此时不能把画面表现得"一抹黑"，而应对暗部中的层次作细致的区分。

F. 散光，这是因为多个光源作用于头部的结果，绘画者需发挥主动性，确定一个主光源进行观察和表现，才不至于束手无策。

②明暗"五要素"与结构关系及画面的三个基本调子

暗部、亮部、高光、明暗交界线、反光构成了明暗变化的基本关系。在此应注意的是黑、白、灰关系的整体性，如：暗部中的反光的明度应比亮部中的灰层次的明度重。对明暗层次要作多向的区分与对比，不能孤立地看待与表现，如我们描绘暗部中的某一区域时，不仅要与暗部的其他区域作对比，同时也要跟亮部中的灰色区域进行对比，如此才能在明暗层次中确定它的关系。还有一点不容忽视的是观察明暗变化时，须与对象形体结构关系相联系，因为明暗的变化是形体结构的外部表现。只有对内部结构关系理解的深入，才能主动地通过明暗层次对形体作恰当的表现，避免盲目地照抄物象表面的光影。

这里提到的"调子"指的是画面传达的总体视觉印象，可大概分为高、中、低三个基本调子。"高调子"泛指黑白对比强烈、响亮的画面效果。如侧光下的头像呈现的明暗对比关系。"中调子"使画面显得柔和、淡雅。比如平光中的头像明暗层次缩短在相对狭窄的色阶内，对比关系趋于接近，变化微妙、丰富。"重调子"的画面中重层次居多，显得沉稳、厚重。逆光中的头像往往处于这样的明暗对比状态。以上关于"调子"的说法，目的在于我们在作画前对画面效果及处理手法作适当的设想，加强画面的表现感染力。

③光线与明暗交界的关系

不同的光线影响使明暗交界线所处位置体现出不同的特征。如顺光下的头部的明暗交界线处于外轮廓的边缘处；而侧光中的明暗交界线则处于头部正面与侧面的形体转折处；逆光的头部外轮廓有一圈受光面，紧接下来的则是明暗交界线。明暗交界的确定对表现形体转折关系及明暗层次的确立显得尤为重要。

6. 质感和固有色的表现

头部有着较丰富的质感与固有色的区别。如突出的骨点与肌肉及软组织间软硬的对比；眼睛瞳孔的透明水晶体的质感体现；毛发的颜色及质感的区分与表现；嘴唇的固有色及质感的表现等。在作画时需进行细致的观察以及采用适当的技巧作表现。如：肌肉上阴影不宜画得过重、过硬，而骨点显露的地方则可表现得硬朗、明确、强烈些。表现黑头发的固有色时要同时注意它的受光、背光和反光面，而不要一概涂黑，与头部的结构及脸部的明暗脱节。

7. 动态关系

在作画前应对头、颈、肩三者的运动方向及榫接关系作深入的观察分析；在作画过程中始终注意表现三者的联系，保持它们的一致性和连贯性；在最后调整阶段将三者的明暗对比的强弱及主次关系再作统一的调整，使画面的表现准确、协调、节奏明确。

初学者通常易犯的毛病是花大力气去表现他们认为是主要部分的脸部，而最后草率地处理颈和肩，以至于使画面的表现脱节、孤立。因此初学者首先需从观念上去确立表现这三者关系的重要性，逐步培养起对画面整体关系的重视。

二、培养正确的观察方法

学习绘画首先要学会如何"看"，"看"其实已包括了我们对视觉直觉感受的分析思维过程，这种正确的观察方法的形成需要训练有素。养成良好的观察习惯非常关键。我们需培养出一双能对物象进行整体和立体观察的眼睛。

①整体的观察方法

画家的观察几乎能同时顾及到对象的形象比例特征、体积及明暗关系。以人物头像写生为例，我们在观察对象时，不要一下便被细节所吸引死盯住不放。而应作跳跃式的观看，多进行纵向与横向的比较。如我们能用直觉感受到对象的鲜明形象特征时，需作多方面的对比分析才能作出准确视觉表达。首先分析头部总体长与宽的比例关系，因为这个关系体现了头部的基本形状特征：是长方体或是近似正方体，是上窄下宽或是中间宽两头窄还是方方正正等比例关系；接着分析五官与头部的比例关系，衡量五官在头部中所占的比重，以及五官之间的大小比例关系；再分析动态对体积形成的透视变化关系；然后分析这个形象体积结构特征及动态透视关系所形成的明暗对比关系。至此，我们已对物象有了一个总体的视觉认识，这种认识是基于直觉感受而作出理性分析的结果。在作画过程中，虽然我们每次用笔只能对某一处地方进行描绘，但同时要谨

记这个局部并非独立存在，它与总体有着不容割舍的关系，如比例的关系、透视形成形态的变化关系、体积的朝向及体积重叠（空间）的关系、明暗对比的强弱关系。因此要随时将它放在整体作对比，检查其是否处在合理的空间位置上。而这又是通过轮廓形状和透视的准确性及明暗对比的合理性而得以准确表现的。用我们心灵的眼睛，以心中的平行线与垂直线作参照坐标，让灵敏的目光目的性明确地进行检索。

②立体的观察方法

立体的观察是指对物象要用一种带体积感、空间感的观念进行理解，分析对象各组块的结构形态及其榫接关系，以及因透视形成的彼此的空间位置关系。如我们观察头部的结构体积关系时，可将整个头部理解为一个立方体或球体。再进一步分析，头盖骨为一个球体；上、下颚组成一个直立圆柱体；而颧骨及颧骨弓形成一个方体在头盖骨与上、下颚组成的直立圆柱间作了一个半包围状的包裹；下颌骨形成一个类似马蹄状的体积与颧骨及上颚相连。这种头部组块的分析有助于我们用体积的关系理解头部，而避免目光盲目地跟着外轮廓线走。再以一个从正面观察的头部为例来分析空间的位置关系：首先离观者距离最近的一个体积组块是鼻子，接下来是前额，跟着是颧骨，然后是下巴，下巴再到脖子正面，脖子正面到耳朵，耳朵到后脑⋯⋯这是种层层往里纵深的空间关系。有了这种纵深的概念，能更好地理解透视及虚实对比的关系。

以上是为了陈述的方便而将两种观察方法作分别论述，但这不意味着两者是彼此孤立的，正相反，两者关系密不可分。在观察对象时，我们不能分清先用哪种观察方法然后再用哪种观察方法，两者是合而为一的。如我们在分析形体的比例及形态特征时，同时也顾及了它们的立体感和空间感，而这些又是通过明暗对比关系表现出来的。

观察过程是对物象进行分析、对比、理解和认识的思维过程，观察方法的正确掌握，使表现过程变得更明确与清晰。

三、作画步骤

作画步骤其实没有固定的模式，但并非它不重要，因为它反映了你作画时的观察和思维过程，上一步骤是下一步骤的铺垫，对画面最后结果起着决定性的作用。下文是笔者对初学者提出的一些建议：

1. 分析对象及作出表现设想

在动笔前应就对象作多角度的观察，分析对象的形体比例特征及个性神态特征、光线与明暗美感等。然后作出画面表现的设想：如粗犷或细致的表现手法的选择、采用淡调子或重调子处理画面、表现工具和表现技法的选择、主次关系的处理及画面的构图布局等方面营造画面效果。

这一过程并非可有可无，因为只有观察分析的深入，才能做到成竹在胸，作画时便能一气呵成，淋漓尽致。

2. 构图及起轮廓

在起轮廓前，应先对画面的构图有一个大致的安排，

图4

对头像在画内占的位置：即最顶、最底、最左、最右的轮廓边缘作定位，然后再在这个定位的空间内测量头像各部分的比例关系，才不至于画不完对象而超出了画面，在构图时要注意画面的均衡感，头像的位置安排不宜太大、太小或太偏。同时注意头像目光的前方要留出相对多的空间，以免造成压抑感。

构图定位好后即可开始起轮廓，此时我们心中应存在两条参照线，即以垂直线和水平线作为参照坐标，以此来确定头像轮廓及各部分的位置和透视关系。

①用长的直线打形，对头部的长与宽的比例、五官与头部的比例及其位置关系作定位。同时注意对象的动态，即头、颈、肩三者的运动关系，以及因动态和观察角度形成的透视变化。

②找对称点和分析五官的约束关系。人是对称的，因此找对称点的关系即可找准因透视而产生的形体的变化关系。如观察3/4侧面的头像，通过两个内眼角的连线和两个外眼角的连线与水平参照线的对比而形成的倾角，即可找准眼睛的透视关系，同时可分析眼球因透视而形成的形态及体积变化。五官的约束关系指的是通过鼻翼外侧到外眼角及其到嘴角的连线与垂直参照线所形成的倾角，可找准五官间的位置关系。（参照图4）

3．确定头部大形体的转折关系和整体的明暗关系，处理恰当的主次对比关系

大形体的转折指的是头部的正面、顶面、两个侧面、底面及背面等六个面的转折与体积关系，尽管我们看不到背面，但仍需要有一个六面体的空间体积概念来理解形体。我们可以通过找一些对称的骨点来分析形体转折，确定以下几对骨点：A．额丘；B．眉弓外侧；C．颧骨；D．下巴。这些骨点的连线正好是形体的转折处（参见图5）。形体的转折处一般而言都是主要的明暗交界线的位置，我们可从明暗交界线入手，确定头部的明暗关系和形体结构关系。在铺明暗的过程中，要注意整体主次关系的把握，主次关系的区分并非指对所谓的次要部分放松对形体的刻画而使其变"虚"。虚实的关系处理指的是对明暗的黑白对比强度作出一个排列的次序而非对形的刻画含糊与松懈。如正面的头像，黑白对比最强烈的是鼻子，因为它在空间位置上最接近观者，接下来是眉弓和眼睛，再下来是嘴，依次递减到颧骨和下巴……这种主次关系的处理法则应始终贯穿在从起稿到画作完成的每一环节中。

4．深入刻画

当大形体的体积感和明暗关系确立后，下一步便从五官着手作深入的刻画，再推及到颧骨、下巴、额头等。在深入过程中，需对五官的形态特征和相关的肌肉运动形成的神态特征有准确的把握和表现。这需要我们对五官的形体结构有深入的理解和认识，才能适当地表现，参见图6、图7、图8、图9、图10，有助于更好地理解其结构特征及表现方法。在局部深入的过程中，有一点必须注意的是，要随时检查深入刻画的局部与整体的对比和谐调关系，保持整体的完整、统一性。

图5

图6

图 7

图 9

图 8

图 10

5．统一调整

在深入地刻画之后，需对画面作统一的调整，这种调整依据两条线索进行。

①主次关系的协调处理，对形体组块的前后空间位置，以及五官与其他形体组块之间的黑白对比强弱次序作调整，让其保持空间关系的合理性。

②总体的黑、白、灰关系调整：检查大面积的黑、白、灰区域的统一性，避免对比关系紊乱。如画面呈现"灰"，即是灰层次与亮层次的调子拉不开导致，因此我们要检查亮部的灰层次是否调子过重；暗部里的反光是否调子过亮等；使画面的黑、白、灰层次关系表现明确、统一、协调。

以上所述是整体铺开的作画方法与步骤，另一种是局部完成的作画方法，虽是局部完成，但仍需要有很强的整体控制观念。

四．基本表现技巧

1．对线条的认识

其实对象身上不存在线，但线条仍是素描最具魅力的表现手段。

①结构解剖轮廓线

此类线条是通过在形体的外轮廓和形体结构的起伏转折处进行界定与勾勒，来表现物体的体积空间关系和结构解剖关系，揭示体积的形态及穿插榫接关系。（有一种说法将之定为结构画法，尽管定义不太准确，但主要是易于与传统的全因素素描画法作区分，主要通过线条表现形体结构，而弱化明暗关系的对比。）用线时应注意线条的粗细、曲直、虚实变化，以及利用线条重叠的上下关系，准确表现结构体积的穿插关系。

②平衡、连续的阴影线

此即是我们通常所说的排线，这样的线条就不具有单根线条的独立意义，而是一组线条形成的阴影区域。排线与排线的交错重叠可产生丰富的明暗层次。

2．侧锋铺陈

铅、炭笔侧锋，或炭精条侧面的大面积涂抹，可产生松动透气的阴影区域。其特点是笔触间界限模糊，用笔灵活自如，且能较快地塑造出大的明暗效果，因此较多用于确定画面大黑白关系阶段。

3．用手涂抹

这样的技法一般用在画面中过于生硬或过"跳"的位置，或是营造一些含蓄微妙的灰调。运用时要把手指当成画笔，下手要明确、肯定，切忌目的不明确地来回搓揉，而使涂抹的地方显得"死"与"脏"。但若应用得当则能与笔触相映成趣，增加对比的丰富性。

以上的几种基本表现手法，往往都是在同一画面内综合地运用，而且因作者的经验积累及个性特征而产生千变万化的技巧。有句常挂嘴边的话："表现要不择手段。"但目的都是为塑造形体、营造画面效果。在此要提醒初学者，技巧并没有单独存在的意义，它必须以对对象的深入认识理解为基础，如此，个性的发挥才显得有价值。

五．学会自我分析画面

这种能力的培养相当关键，因为作画者往往有可能在深入的过程中将原本表现得不错的地方改坏，面对存在的毛病又无法辨析，因此自我分析画面的优缺点显得尤为重要。

画面常见的毛病：

1．形体不严谨、不准确

有些具备一定基础的初学者，太过于注重表面的效果，而在起稿时，对形的严谨关系不讲究，便匆匆局部深入刻画，最终导致比例或形体结构或透视关系的不准确，尽管可能有的局部刻画得不错，但整体的效果却令人遗憾。因此我们要养成严谨的造型观念，且始终贯穿在作画的全过程。

2．平（即缺乏体积感）

这往往是初学者易犯的毛病，画面勾勒了外轮廓后便往里填明暗，但明暗层次没有和形体的转折及体积关系相结合，都浮在表面，使画面缺乏体积感。要避免这毛病，需绘画者建立体积的概念，养成立体的观察习惯，分析形体的结构体积关系，对立体感和空间感有正确的认识和理解。

3．花、脏、乱

这些问题容易在画面深入的过程中出现，"花"往往表现在暗部出现过亮的白斑，因此要对暗部的反光部分与灰层次的区域进行对比，最亮的反光也应比灰层次最深的调子要重；"脏"一般而言是指灰层次或亮部出现过重调子的色斑，显得极其不协调，我们要做的便是减弱亮部或灰部中突兀的重调子，使黑白关系明确和统一；由于"花"与"脏"毛病的存在，画面则呈现"乱"的效果，即黑白灰关系紊乱，主次关系不明确。整体、统一地调整黑白灰调子的强弱次序和节奏感，便能解此毛病。

4．腻

这毛病出现的一般情况是指画面的处理过分抠细节，平均对待，主次关系不明确，显得"腻"味；另一种情况是画面中有的地方在多次涂改、涂抹（特别用手涂抹）之后，也会出现"腻"和"死"的感觉。要摆脱平均对待的习惯，明确画面的主次关系，在用笔技巧上注意丰富性和对比关系：如强调大面积涂抹的松动感、排线的坚实感以及用线勾勒的锐利感等，有了这些不同的对比效果，才易避免上述的毛病。

作画者要在作画一段时间后，停下来稍作调整，保持清醒的头脑，把画面摆放到稍远处察看分析，便易于发现画面的毛病，要养成自我分析画面的习惯，解决问题，而将精彩之处保留。

作品赏析

1. 观察对象的基本外形、动态特征及比例关系，找出顶骨、下颌骨、颧骨的位置，确立对象的基本外形，用直线条来明确表示出头部大的形体转折关系，特别是转折点的位置要定好，注意线条要概括。

2. 从大的体块关系入手，铺出大的明暗关系，使对象呈现出立体的效果。同时注意对象面部的各部位的体块特征，在用笔上要轻淡一些，不宜太重。

3. 用明暗关系进一步强化对象内部的结构，在外观上要表现出丰富的起伏变化，在深入刻画的过程中，整体的块面特征，仍然是主要的，要在符合形体结构的前提下不断地丰富形体的层次。仔细观察对象特点，逐步进入细部刻画。

4. 深入刻画细节，但仍要注意整体的明暗关系与结构关系。塑造局部时应在分析理解的基础上进行，在处理明暗关系时要注意规律性和黑、白、灰的节奏。

1. 对于初学者来说，女性头像比男性头像难度要大一些，因为女性的骨骼结构与肌肉的外在体现不如男性明显。所以画女性头像时不要太刻意描绘肌肉的起伏感，而应注意大体块的结构转折关系，找出关键的骨点位置，用轻淡的条线概括出来，完成初步轮廓。

2. 这次我们可以尝试从局部入手，首先刻画眼睛，但这局部也是为全局服务的，我们虽然着手的是局部，但着眼的应该是整个画面的协调性。女性的五官轮廓一般要比男性柔和，特别是年轻女性，肌肉起伏舒缓。

3. 逐步深入刻画五官，各部位的明暗关系都要区分清楚，女性鼻子的线条柔软，鼻根、鼻尖、鼻翼的连接关系不明显，女性的嘴部轮廓丰满，有湿润的色泽与质感，女性耳部圆润，起伏变化柔和等，在刻画的时候要注意这些特征。

4. 用流畅的线条完成头发的刻画，再调整整个画面的明暗关系，使各局部连接完整。

男青年侧面像

作画工具：炭笔

作画时间：3小时

画得较方，强调大的体积块面的调子层次对比，使造型富有力度，很好地表现出男青年的力度美。

肖像

作画工具：铅笔

作画时间：3小时

与上一幅作品一样，都是在背光面角度所画的作品，用细线的手法表现了中间色调，明暗调子的对比使整个画面看起来更有体积感。

城市青年

作画工具：铅笔

作画时间：3 小时

　　此作品描绘传神，用突出重点的手法着重刻画了人物的五官和内在构造，画得有骨有肉、方圆相济、坚实有力。

短发青年

作画工具：铅笔

作画时间：3小时

　　加强了明暗的对比，在保持大的黑白关系的基础上，对小的体积块面的转折也作了详尽的交代，显得充实耐看。

女青年

作画工具：铅笔

作画时间：3 小时

抓住了女性的特点，表现出了女性特有的平静、温和，脸部的肌肉虽然起伏柔和，但仍表现出了内在的结构。

正面男青年

作画工具：铅笔

作画时间：3 小时

作者运用细腻的笔调，表现了对象微妙的动态与表情，骨骼肌肉特征明显。

现代女青年

作画工具：铅笔

作画时间：3小时

　　作者很轻松地表现出现代女青年的气质，人物头发的处理很有美感，表现出了人物的特点。

女青年肖像

作画工具：铅笔

作画时间：3小时

　　作者运用轻松的笔调描绘自己身边一位熟悉的人，描绘重点放在对五官的刻画，而头发和脖子则轻松带过，憨实得当。

中年男人肖像

作画工具：铅笔

作画时间：3小时

　　作者用大明暗的手法来描绘对象，虽然强调了明暗关系，但暗部的处理仍很充实，不失细节的表现。

男中年

作画工具：铅笔

作画时间：3小时

　　此作品是在平光的条件下绘画的，平光下的人物对象通常比较难处理，但作者却利用了平光的特点，把人物特点、细节一一刻画，却又不隐入细节，不失为一幅好作品。

男青年

作画工具：铅笔

作画时间：3小时

脸部正面几乎完全处在暗部中，作者没有回避这样的光线角度，而是加强了大块面的明暗对比，使光感和体块感都得到了进一步的加强。对于这样的光线角度，不能陷入局部中，而一定要着眼于大的体块。此外，暗部的五官也要进行细致的表现。

戴眼镜的青年

作画工具：铅笔

作画时间：3 小时

对象的造型特征较为圆润，因此作者没有故意画得很方，而是以较为松动的笔触去表现体积块面，内在的结构很含蓄地隐藏其中。

男青年

作画工具：铅笔

作画时间：3小时

　　对象的骨骼感强，五官造型富有力度感，甚至连目光都显得那么锐利。因此作者塑造头部的块面感，强调了骨骼构造，特别是对眼窝和鼻子进行了充分的表现，以传达出对象给予作者的第一印象。

侧面

作画工具：铅笔

作画时间：3 小时

　　这个角度的光线是平光，因此头发和脸部的底面要压得够重，才能使脸部亮面的表现留有足够的空间。脸部亮面的结构起伏和五官的体积块面是表现的重点，其余地方则应放松。

男青年正侧面像

作画工具：铅笔

作画时间：3 小时

　　着重刻画五官，对其外形轮廓和小的块面起伏均作了细致的刻画，并加强了其明暗对比。脸部侧面画得透气、放松，但对其骨骼构造及体积块面也仍作了刻画，因此显得实在而不空洞。

面容清秀的男青年

作画工具：铅笔

作画时间：3 小时

画得踏实、细腻、完整。尽管色调并不是很重，但对不同朝向的块面的调子层次都作了区分，且强调形体块面间的结构衔接关系，因此显得很厚实。很多初学者在画亮部的块面时显得简单，此幅作品可作典范。

是很难把握的。作者把注意力集中在五官，尽力地提
取其造型特点，仍能很形象地表现出模特的个性。

男青年

作画工具：炭笔

作画时间：3 小时

　　此模特并不是一个特征很鲜明的人，这样的对象
是很难把握的。作者把注意力集中在五官，尽力地提
取其造型特点，仍能很形象地表现出模特的个性。

男青年

作画工具：铅笔

作画时间：3小时

此幅作品的神情刻画也是较为到位的，画得较松动，对形体起伏表现深入，主次明确，虚实得当。

中年男子

作画工具：铅笔

作画时间：3 小时

强调对象方正坚实的体积感，对五官的特征表现

准确、深入，外形轮廓虚实有致。

男青年

作画工具：炭笔

作画时间：3 小时

　　大笔涂抹，显得松动、写意，但对外形轮廓和五官的形体仍抓得很紧，对小的块面转折也作出交代，所以才显得既松动又结实。

男青年

作画工具：炭笔

作画时间：3小时

从内在的骨骼结构和体积块面入手，而不是照抄表面的光影和质感，这种由内而外，而不是由外而内的观察和表现方法，才是学习素描正确的方法。此幅作品画得奔放、有力，内在结构表现充分。

男青年

作画工具：炭笔

作画时间：3小时

　　此作品笔触奔放，黑白对比强烈，显得轻松随意，又结实耐看。

作者着眼于大的形体表现，黑白对强烈，很好
地表现出对象既圆润又结实的造型特征。

男青年

作画工具：炭笔

作画时间：3 小时

　　作者着眼于大的形体表现，黑白对比强烈，很好
地表现出对象既圆润又结实的造型特征。

男青年

作画工具：炭笔

作画时间：3 小时

此作品动态自然生动，形象特征鲜明，黑白对比
强烈，形体感强，神情表现到位。

男青年

作画工具：炭笔

作画时间：3小时

作者画得大胆、奔放，黑白对比强烈，形体处理较方，特别是灰面过渡以较方的小块面表现，显得很有力度。

着重表现对象最具神采的部位：眼睛。笔调细腻，形体起伏具体、结实。

女青年

作画工具：铅笔

作画时间：3小时

　　通过准确地描绘外形轮廓来表现出对象的特征，着重表现对象最具神采的部位：眼睛。笔调细腻，形体起伏具体、结实。

女青年

作画工具：铅笔

作画时间：3小时

五官刻画相当深入、结实，其余地方则放松处理，
这种主动控制的能力是初学者必须要具备的。

虚实处理相当到位，富有美感。神情的捕捉也很
到位，用笔轻松自如。

女青年肖像

作画工具：铅笔

作画时间：3小时

虚实处理相当到位，富有美感。神情的捕捉也很
到位，用笔轻松自如。

得轻松，动态自然生动。

女青年

作画工具：铅笔

作画时间：3 小时

　　头发用笔的奔放与脸部用笔的细腻形成强烈的对比，同时头发的浓重也很好地衬托出脸部的白皙。画得轻松，动态自然生动。

女青年

作画工具：铅笔

作画时间：3小时

这幅作品的五官画得相当的细致完整，头发则放松自如，形成鲜明的对比，富于艺术感染力，很好地表现出对象的气质。

女青年

作画工具：铅笔

作画时间：3小时

　　此作品神态捕捉到位，画得朴素无华，实实在在地描绘出对象的形体特征。

中年男子

作画工具：铅笔

作画时间：3小时

　　这是一位特征鲜明的中年男子，宽阔的脑门，短粗的鼻子，方下巴等。作者以朴实无华的笔触去捕捉这些造型特点，细腻地刻画结构和体积，以及特定的透视角度，画得朴素而结实。

男青年

作画工具：铅笔

作画时间：3小时

　　作者着眼于形象特征和神情的捕捉，根据形体转折线刻画结构和体积，造型简洁有力。

男青年

作画工具：铅笔

作画时间：3小时

作者能准确地画出对头部微侧的动态，显得自然、生动。重点刻画五官，主次分明。脸部刻画细腻，头发则画得松动、自如。

男青年

作画工具：铅笔

作画时间：3 小时

此作品表现的重点集中在五官，其余地方则被减弱。五官的明暗对比较强，并画出了与周围骨骼、肌肉的联系，因此不显孤立。对微皱的眉头和嘴巴表情的刻画较为到位。

男青年

作画工具：铅笔

作画时间：3 小时

　　对象是一位较为清秀的男青年，因此作者在表现手法上也选用较为细腻、简洁的手法。着重捕捉对象清秀的五官特征和略有点忧伤的神情。根据不同的对象选用不同的表现手法，是对一个画家的基本要求。

男青年

作画工具：铅笔

作画时间：3小时

　　全侧光的光线，使脸部几乎成了"阴阳脸"，初学者面对这样的光线往往显得束手无策。此时要把五官的暗部作为主要的交界面，脸部侧面作为次要的交界面，然后把这两个暗面画重，这样就可以对亮面进行充分的表现。亮面尽管要保持亮度，但也不能画得简单，要表现出其内在结构，区分正面和侧面的明暗层次。

男青年肖像

作画工具：铅笔

作画时间：3 小时

　　模特的额头和鼻梁富有造型力度，因此成为本幅
作品描绘的重点。作者对额丘、眉弓、鼻骨等内在的
骨骼构造进行了细致的表现，而其他地方则画得较为
放松，显得松紧有度，主次分明。

男青年

作画工具：铅笔

作画时间：3 小时

这是同一个模特的 4 个不同角度的素描画作，对初学者掌握不同角度的人像画法有很大的帮助。我们注意到，不论在哪个角度，作者都很好地抓住了男青年的结构特点，不同的是，因为角度的不同，而受光面的面积也不同，不同的受光面的不同处理方法，是初学者应多加练习的。

男青年

作画工具：铅笔

作画时间：3小时

　　这是一位特征鲜明的青年，形体结实有力，作者通过虚实对比，着重描绘五官，生动传神地表现了对象的特征和内在的形体结构。作者从不同的角度描绘了对象，读者可以通过对比，学会不同角度的处理手法。

图书在版编目（CIP）数据

高考素描人像初习／姚浩刚著．—南宁：广西美术出
版社，2006.1
ISBN 7-80674-750-8

Ⅰ.高...　Ⅱ.姚...　Ⅲ.肖像画—素描—技法（美
术）－高等学校－入学考试－自学参考资料　Ⅳ.J214

中国版本图书馆 CIP 数据核字（2006）第 000484 号

高考素描人像初习

编　　著：	姚浩刚
图书策划：	姚震西
特约文稿：	孟远烘
责任编辑：	陈先卓
责任校对：	陈小英　罗　茵　陈宇虹
审　　读：	林志茂
出 版 人：	伍先华
终　　审：	黄宗湖
装帧设计：	八　人
出版发行：	广西美术出版社
地　　址：	南宁市望园路9号
邮　　编：	530022
制　　版：	广西雅昌彩色印刷有限公司
印　　刷：	广西南宁华侨印刷厂
版　　次：	2006年6月第1版
印　　次：	2006年6月第1次印刷
开　　本：	889mm × 1194mm　1/16
印　　张：	5.5
书　　号：	ISBN 7-80674-750-8/J·610
定　　价：	19.80元